This journal belongs to

···

THE BOOK OF KELLS

The Book of Kells – named after the Abbey of Kells, some 40 miles
(65 km) north of Dublin, where the manuscript was held for centuries
– is one of the greatest surviving objects from medieval Europe.
Produced around 800, probably in both Scotland and Ireland,
it presents a Latin text of the four Gospels, employing decoration
that is extraordinarily rich and colourful and expert calligraphy.

The manuscript today comprises 680 pages (340 folios) that,
since 1953, have been bound into four volumes. The pages are made
of high-quality vellum and their elaborate ornamentation has been
executed with vivid colours and great imaginative skill. Many of the
illustrations contain symbolic representations of animals and other
figures, some of which are reproduced in this journal. However
engaging these symbols are in their detail and execution, their
meaning frequently remains mysterious to us today.

The Book of Kells, Ireland's finest national treasure and unofficial
symbol of the country's culture, is in the collection of Trinity
College Library Dublin.

20 /...
...
...
...
...

20 /...
...
...
...
...

20 /...
...
...
...
...

20 /...
...
...
...
...

20 /...
...
...
...
...

1

JANUARY

2

JANUARY

20 /..
...
...
...
...

20 /..
...
...
...
...

20 /..
...
...
...
...

20 /..
...
...
...
...

20 /..
...
...
...
...

20 /...
...
...
...
...

20 /...
...
...
...
...

20 /...
...
...
...
...

20 /...
...
...
...
...

20 /...
...
...
...
...

3

JANUARY

4

JANUARY

20 /...
..
..
..
..

20 /...
..
..
..
..

20 /...
..
..
..
..

20 /...
..
..
..
..

20 /...
..
..
..
..

20 /...
...
...
...
...

20 /...
...
...
...
...

5

JANUARY

20 /...
...
...
...
...

20 /...
...
...
...
...

20 /...
...
...
...
...

6

JANUARY

20 /...
...
...
...
...

20 /...
...
...
...
...

20 /...
...
...
...
...

20 /...
...
...
...
...

20 /...
...
...
...
...

20 /...
...
...
...
...

20 /...
...
...
...
...

20 /...
...
...
...
...

20 /...
...
...
...
...

20 /...
...
...
...
...

7

JANUARY

8

JANUARY

20 /...
...
...
...
...

20 /...
...
...
...
...

20 /...
...
...
...
...

20 /...
...
...
...
...

20 /...
...
...
...

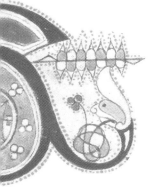

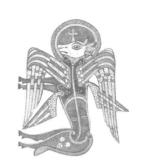

20 /...
...
...
...
...

20 /...
...
...
...
...

9

JANUARY

20 /...
...
...
...
...

20 /...
...
...
...
...

20 /...
...
...
...
...

10

JANUARY

20 /..
...
...
...
...

20 /..
...
...
...
...

20 /..
...
...
...
...

20 /..
...
...
...
...

20 /..
...
...
...
...

20 /..

..

..

..

..

20 /..

..

..

..

..

20 /..

..

..

..

..

20 /..

..

..

..

..

20 /..

..

..

..

..

11

JANUARY

12

JANUARY

20 /

20 /

20 /

20 /

20 /

20 /...
...
...
...
...

20 /...
...
...
...
...

13

JANUARY

20 /...
...
...
...
...

20 /...
...
...
...
...

20 /...
...
...
...
...

14

JANUARY

20 /...
..
..
..
..
..

20 /...
..
..
..
..
..

20 /...
..
..
..
..
..

20 /...
..
..
..
..
..

20 /...
..
..
..
..

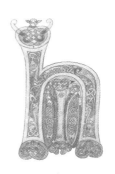

20 /...
 ...
 ...
 ...
 ...

20 /...
 ...
 ...
 ...
 ...

15

JANUARY

20 /...
 ...
 ...
 ...
 ...

20 /...
 ...
 ...
 ...
 ...

20 /...
 ...
 ...
 ...
 ...

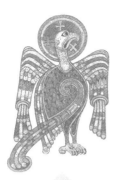

16

JANUARY

20 /...
...
...
...
...

20 /...
...
...
...
...

20 /...
...
...
...
...

20 /...
...
...
...
...

20 /...
...
...
...
...

20 /..
..
..
..
..

20 /..
..
..
..
..

17

JANUARY

20 /..
..
..
..
..

20 /..
..
..
..
..

20 /..
..
..
..
..

18

JANUARY

20 /...
...
...
...
...

20 /...
...
...
...
...

20 /...
...
...
...
...

20 /...
...
...
...
...

20 /...
...
...
...
...

20 / ..

..

..

..

..

20 / ..

..

..

..

..

19

JANUARY

20 / ..

..

..

..

..

20 / ..

..

..

..

..

20 / ..

..

..

..

..

20

JANUARY

20 /..
..
..
..
..

20 /..
..
..
..
..

20 /..
..
..
..
..

20 /..
..
..
..
..

20 /..
..
..
..
..

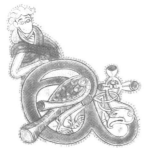

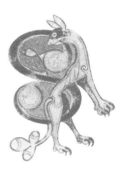

21

JANUARY

20 /...
..
..
..
..

20 /...
..
..
..
..

20 /...
..
..
..
..

20 /...
..
..
..
..

20 /...
..
..
..
..

22

JANUARY

20 /..
..
..
..
..

20 /..
..
..
..
..

20 /..
..
..
..
..

20 /..
..
..
..
..

20 /..
..
..
..
..

20 /..
..
..
..
..

20 /..
..
..
..
..

23

JANUARY

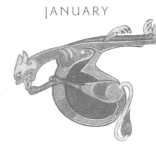

20 /..
..
..
..
..

20 /..
..
..
..
..

20 /..
..
..
..
..

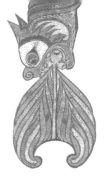

24

JANUARY

20 /..
...
...
...
...

20 /..
...
...
...
...

20 /..
...
...
...
...

20 /..
...
...
...
...

20 /..
...
...
...
...

20 /...

...

...

...

...

20 /...

...

...

...

...

JANUARY

20 /...

...

...

...

...

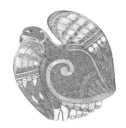

20 /...

...

...

...

...

20 /...

...

...

...

...

26

JANUARY

20 /...
..
..
..
..

20 /...
..
..
..
..

20 /...
..
..
..
..

20 /...
..
..
..
..

20 /...
..
..
..
..

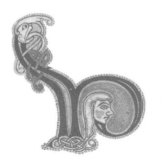

20 /...
...
...
...
...

20 /...
...
...
...
...

20 /...
...
...
...
...

20 /...
...
...
...
...

20 /...
...
...
...
...

27

JANUARY

28

JANUARY

20 /...
...
...
...
...

20 /...
...
...
...
...

20 /...
...
...
...
...

20 /...
...
...
...
...

20 /...
...
...
...
...

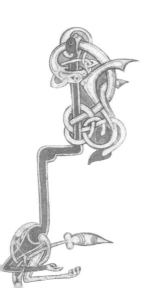

20 /..
..
..
..
..

20 /..
..
..
..
..

29

JANUARY

20 /..
..
..
..
..

20 /..
..
..
..
..

20 /..
..
..
..
..

30

JANUARY

20 /..
...
...
...
...

20 /..
...
...
...
...

20 /..
...
...
...
...

20 /..
...
...
...
...

20 /..
...
...
...
...

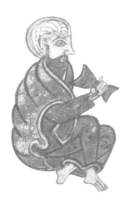

20 /...

...

...

...

...

20 /...

...

...

...

...

31

JANUARY

20 /...

...

...

...

...

20 /...

...

...

...

...

20 /...

...

...

...

...

1

FEBRUARY

20 /..
...
...
...
...

20 /..
...
...
...
...

20 /..
...
...
...
...

20 /..
...
...
...
...

20 /..
...
...
...
...

20 /

20 /

2

FEBRUARY

20 /

20 /

20 /

3

FEBRUARY

20 /...
...
...
...
...

20 /...
...
...
...
...

20 /...
...
...
...
...

20 /...
...
...
...
...

20 /...
...
...
...
...

20 /..

20 /..

4

FEBRUARY

20 /..

20 /..

20 /..

5

FEBRUARY

20 /..
...
...
...
...

20 /..
...
...
...
...

20 /..
...
...
...
...

20 /..
...
...
...
...

20 /..
...
...
...
...

20 /...
...
...
...
...

20 /...
...
...
...
...

6

FEBRUARY

20 /...
...
...
...
...

20 /...
...
...
...
...

20 /...
...
...
...

7

FEBRUARY

20 /..
..
..
..
..

20 /..
..
..
..
..

20 /..
..
..
..
..

20 /..
..
..
..
..

20 /..
..
..
..
..

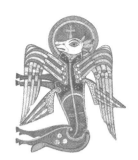

20 /...
...
...
...
...

20 /...
...
...
...
...

20 /...
...
...
...
...

20 /...
...
...
...
...

20 /...
...
...
...
...

8

FEBRUARY

9

FEBRUARY

20 /...
...
...
...
...

20 /...
...
...
...
...

20 /...
...
...
...
...

20 /...
...
...
...
...

20 /...
...
...
...
...

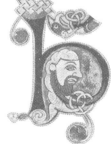

20 /...
...
...
...
...
...

20 /...
...
...
...
...

10

FEBRUARY

20 /...
...
...
...
...

20 /...
...
...
...
...

20 /...
...
...
...
...

FEBRUARY

20 / ...

..

..

..

..

20 / ...

..

..

..

..

20 / ...

..

..

..

..

20 / ...

..

..

..

..

20 / ...

..

..

..

..

20 / ...
...
...
...
...

20 / ...
...
...
...
...

12

FEBRUARY

20 / ...
...
...
...
...

20 / ...
...
...
...
...

20 / ...
...
...
...
...

13

FEBRUARY

20 /..
..
..
..
..

20 /..
..
..
..
..

20 /..
..
..
..
..

20 /..
..
..
..
..

20 /..
..
..
..
..

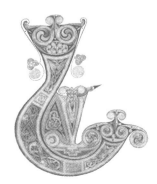

20 / ...
...
...
...
...

20 / ...
...
...
...
...

20 / ...
...
...
...
...

20 / ...
...
...
...
...

20 / ...
...
...
...
...

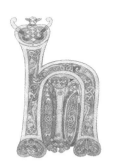

FEBRUARY

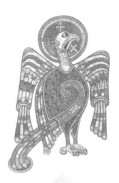

15

FEBRUARY

20 /...
...
...
...
...

20 /...
...
...
...
...

20 /...
...
...
...
...

20 /...
...
...
...
...

20 /...
...
...
...
...

20 /..

..

..

..

..

20 /..

..

..

..

..

16

FEBRUARY

20 /..

..

..

..

..

20 /..

..

..

..

..

20 /..

..

..

..

..

17

FEBRUARY

20 /...
...
...
...
...

20 /...
...
...
...
...

20 /...
...
...
...
...

20 /...
...
...
...
...

20 /...
...
...
...
...

20 /...
...
...
...
...
...

20 /...
...
...
...
...

18

FEBRUARY

20 /...
...
...
...
...

20 /...
...
...
...
...

20 /...
...
...
...
...

19

FEBRUARY

20 /..
..
..
..
..

20 /..
..
..
..
..

20 /..
..
..
..
..

20 /..
..
..
..
..

20 /..
..
..
..
..

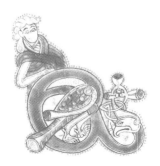

20 /...
..
..
..
..

20 /...
..
..
..
..

20 /...
..
..
..
..

20 /...
..
..
..
..

20 /...
..
..
..
..

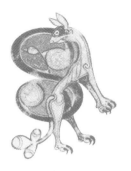

20

FEBRUARY

21

FEBRUARY

20 /...
...
...
...
...

20 /...
...
...
...
...

20 /...
...
...
...
...

20 /...
...
...
...
...

20 /...
...
...
...
...

20 / ..
..
..
..
..

20 / ..
..
..
..
..

22

FEBRUARY

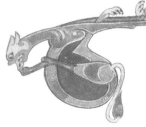

20 / ..
..
..
..
..

20 / ..
..
..
..
..

20 / ..
..
..
..
..

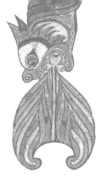

23

FEBRUARY

20 /...
...
...
...
...

20 /...
...
...
...
...

20 /...
...
...
...
...

20 /...
...
...
...
...

20 /...
...
...
...
...

20 /...
...
...
...
...

20 /...
...
...
...
...

20 /...
...
...

FEBRUARY

...
...

20 /...
...

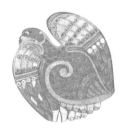

...
...
...

20 /...
...
...
...
...

25

FEBRUARY

20 /...
...
...
...
...

20 /...
...
...
...
...

20 /...
...
...
...
...

20 /...
...
...
...
...

20 /...
...
...
...
...

20 / ...
..
..
..
..

20 / ...
..
..
..
..

20 / ...
..
..
..
..

20 / ...
..
..
..
..

20 / ...
..
..
..
..

26

FEBRUARY

27

FEBRUARY

20 /..
...
...
...
...

20 /..
...
...
...
...

20 /..
...
...
...
...

20 /..
...
...
...
...

20 /..
...
...
...
...

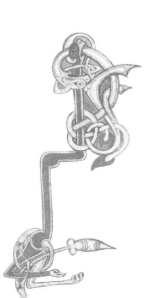

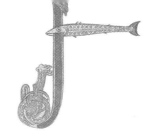

20 /...
..
..
..
..

20 /...
..
..
..
..

28

FEBRUARY

20 /...
..
..
..
..

20 /...
..
..
..
..

20 /...
..
..
..
..

29

FEBRUARY

20 /...
...
...
...
...
...

20 /...
...
...
...
...
...

20 /...
...
...
...
...
...

20 /...
...
...
...
...
...

20 /...
...
...
...
...

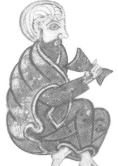

20 /..

...

...

...

...

20 /..

...

...

...

...

1

MARCH

20 /..

...

...

...

...

20 /..

...

...

...

...

20 /..

...

...

...

...

2

MARCH

20 /..

20 /..

20 /..

20 /..

20 /..

20 /...
...
...
...
...

20 /...
...
...
...
...

3

MARCH

20 /...
...
...
...
...

20 /...
...
...
...
...

20 /...
...
...
...
...

4

MARCH

20 /..
...
...
...
...

20 /..
...
...
...
...

20 /..
...
...
...
...

20 /..
...
...
...
...

20 /..
...
...
...
...

20 /...
...
...
...
...

20 /...
...
...
...
...

20 /...
...
...
...
...

20 /...
...
...
...
...

20 /...
...
...
...
...

5

MARCH

6

MARCH

20 /..
...
...
...
...

20 /..
...
...
...
...

20 /..
...
...
...
...

20 /..
...
...
...
...

20 /..
...
...
...
...

20 /

20 /

7

MARCH

20 /

20 /

20 /

8

MARCH

20 /...
...
...
...
...

20 /...
...
...
...
...

20 /...
...
...
...
...

20 /...
...
...
...
...

20 /...
...
...
...
...

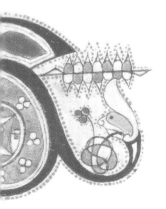

20 /..
...
...
...
...

20 /..
...
...
...
...

20 /..
...
...
...
...

20 /..
...
...
...
...

20 /..
...
...
...
...

9

MARCH

10

MARCH

20 /..
...
...
...
...
...

20 /..
...
...
...
...
...

20 /..
...
...
...
...
...

20 /..
...
...
...
...

20 /..
...
...
...
...

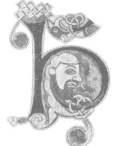

20　/..
..
..
..
..

20　/..
..
..
..
..

II

MARCH

20　/..
..
..
..
..

20　/..
..
..
..
..

20　/..
..
..
..
..

12

MARCH

20 /...

...

...

...

...

...

20 /...

...

...

...

...

...

20 /...

...

...

...

...

...

20 /...

...

...

...

...

...

20 /...

...

...

...

...

...

20 /...
...
...
...
...

20 /...
...
...
...
...

13

MARCH

20 /...
...
...
...
...

20 /...
...
...
...
...

20 /...
...
...
...
...

14

MARCH

20 /..

..

..

..

..

..

20 /..

..

..

..

..

..

20 /..

..

..

..

..

..

20 /..

..

..

..

..

..

20 /..

..

..

..

..

..

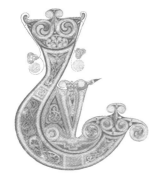

20 /..
...
...
...
...

20 /..
...
...
...
...

20 /..
...
...
...
...

20 /..
...
...
...
...

20 /..
...
...
...
...

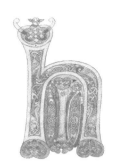

15

MARCH

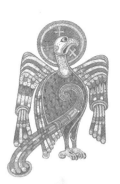

16

MARCH

20 /..
...
...
...
...

20 /..
...
...
...
...

20 /..
...
...
...
...

20 /..
...
...
...
...

20 /..
...
...
...
...

20 /...
...
...
...
...

20 /...
...
...
...
...

20 /...
...
...
...
...

20 /...
...
...
...
...

20 /...
...
...
...
...

17

MARCH

18

MARCH

20 /

20 /

20 /

20 /

20 /

20 /...
...
...
...
...

20 /...
...
...
...
...

19

MARCH

20 /...
...
...
...
...

20 /...
...
...
...
...

20 /...
...
...
...
...

20

MARCH

20 /..
..
..
..
..

20 /..
..
..
..
..

20 /..
..
..
..
..

20 /..
..
..
..
..

20 /..
..
..
..
..

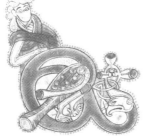

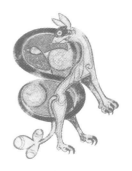

20 / ...
...
...
...
...

20 / ...
...
...
...
...

20 / ...
...
...
...
...

20 / ...
...
...
...
...

20 / ...
...
...
...
...

21

MARCH

22

MARCH

20 /. .
. .
. .
. .
. .

20 /. .
. .
. .
. .
. .

20 /. .
. .
. .
. .
. .

20 /. .
. .
. .
. .
. .

20 /. .
. .
. .
. .
. .

20 /...

...

...

...

...

20 /...

...

...

...

...

23

MARCH

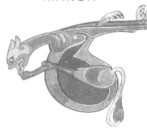

20 /...

...

...

...

...

20 /...

...

...

...

...

20 /...

...

...

...

...

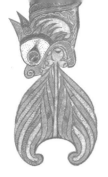

24

MARCH

20 /..
...
...
...
...

20 /..
...
...
...
...

20 /..
...
...
...
...

20 /..
...
...
...
...

20 /..
...
...
...
...

20 /...
..
..
..
..

20 /...
..
..
..
..

25

MARCH

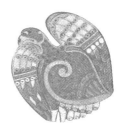

20 /...
..
..
..
..

20 /...
..
..
..
..

20 /...
..
..
..
..

26

MARCH

20 /

20 /

20 /

20 /

20 /

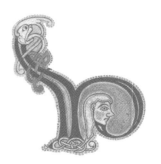

20 /..
..
..
..
..

20 /..
..
..
..
..

20 /..
..
..
..
..

20 /..
..
..
..
..

20 /..
..
..
..
..

27

MARCH

28

MARCH

20 /..
...
...
...
...

20 /..
...
...
...
...

20 /..
...
...
...
...

20 /..
...
...
...
...

20 /..
...
...
...
...

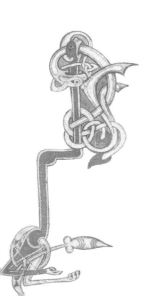

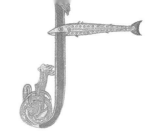

20 /..
..
..
..
..

20 /..
..
..
..
..

29

MARCH

20 /..
..
..
..
..

20 /..
..
..
..
..

20 /..
..
..
..
..

30

MARCH

20 /

20 /

20 /

20 /

20 /

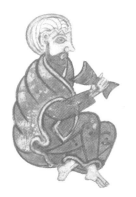

20 /

20 /

31

MARCH

20 /

20 /

20 /

1

APRIL

20 /...
...
...
...
...

20 /...
...
...
...
...

20 /...
...
...
...
...

20 /...
...
...
...
...

20 /...
...
...
...
...

20 /...
...
...
...
...

20 /...
...
...
...
...

20 /...
...
...
...
...

20 /...
...
...
...
...

20 /...
...
...
...
...

2

APRIL

3

APRIL

20 /...
...
...
...
...

20 /...
...
...
...
...

20 /...
...
...
...
...

20 /...
...
...
...
...

20 /...
...
...
...
...

20 /..

..

..

..

..

20 /..

..

..

..

..

4

APRIL

20 /..

..

..

..

..

20 /..

..

..

..

..

20 /..

..

..

..

..

5

APRIL

20 /

20 /

20 /

20 /

20 /

20 /

20 /

6

APRIL

20 /

20 /

20 /

7

APRIL

20 /..

..

..

..

..

20 /..

..

..

..

..

20 /..

..

..

..

..

20 /..

..

..

..

..

20 /..

..

..

..

..

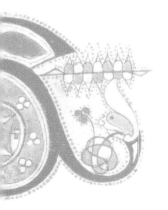

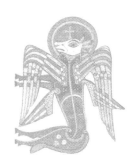

20 /...

..

..

..

..

20 /...

..

..

..

..

20 /...

..

..

..

..

20 /...

..

..

..

..

20 /...

..

..

..

..

8

APRIL

9

APRIL

20 /...
..
..
..
..

20 /...
..
..
..
..

20 /...
..
..
..
..

20 /...
..
..
..
..

20 /...
..
..
..
..

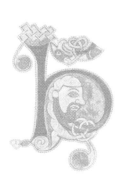

20 /..
..
..
..
..

20 /..
..
..
..
..

10

APRIL

20 /..
..
..
..
..

20 /..
..
..
..
..

20 /..
..
..
..
..

APRIL

20 /...
...
...
...
...

20 /...
...
...
...
...

20 /...
...
...
...
...

20 /...
...
...
...
...

20 /...
...
...
...
...

20 /...
...
...
...
...

20 /...
...
...
...
...

20 /...
...
...
...
...

20 /...
...
...
...
...

20 /...
...
...
...
...

12

APRIL

13

APRIL

20 /..

20 /..

20 /..

20 /..

20 /..

20 /...
...
...
...
...

20 /...
...
...
...
...

20 /...
...
...
...
...

20 /...
...
...
...
...

20 /...
...
...
...
...

14

APRIL

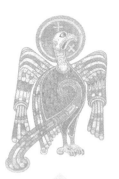

15

APRIL

20 /

20 /

20 /

20 /

20 /

20 /..

..

..

..

..

20 /..

..

..

..

..

16

APRIL

20 /..

..

..

..

..

20 /..

..

..

..

..

20 /..

..

..

..

..

17

APRIL

20 /

20 /

20 /

20 /

20 /

20 /...

...

...

...

...

20 /...

...

...

...

...

18

APRIL

20 /...

...

...

...

...

20 /...

...

...

...

...

20 /...

...

...

...

...

19

APRIL

20 /

20 /

20 /

20 /

20 /

20 /..
..
..
..
..

20 /..
..
..
..
..

20 /..
..
..
..
..

20 /..
..
..
..
..

20 /..
..
..
..
..

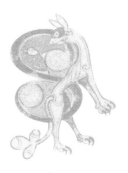

20

APRIL

21

APRIL

20 /...

20 /...

20 /...

20 /...

20 /...

20 /..
...
...
...
...

20 /..
...
...
...
...

22

APRIL

20 /..
...
...
...
...

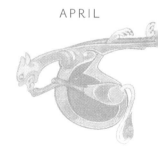

20 /..
...
...
...
...

20 /..
...
...
...
...

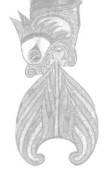

23

APRIL

20 /

20 /

20 /

20 /

20 /

20 /..
...
...
...
...

20 /..
...
...
...
...

24

APRIL

20 /..
...
...
...
...

20 /..
...
...
...
...

20 /..
...
...
...
...

25

APRIL

20 /...
...
...
...
...

20 /...
...
...
...
...

20 /...
...
...
...
...

20 /...
...
...
...
...

20 /...
...
...
...
...

20 /...
...
...
...
...

20 /...
...
...
...
...

26

APRIL

20 /...
...
...
...
...

20 /...
...
...
...
...

20 /...
...
...
...
...

27

APRIL

20 /..
...
...
...
...

20 /..
...
...
...
...

20 /..
...
...
...
...

20 /..
...
...
...
...

20 /..
...
...
...
...

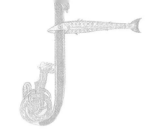

20 /...
..
..
..
..

20 /...
..
..
..
..

28

APRIL

20 /...
..
..
..
..

20 /...
..
..
..
..

20 /...
..
..
..
..

29

APRIL

20 /...

...

...

...

...

20 /...

...

...

...

...

20 /...

...

...

...

...

20 /...

...

...

...

...

20 /...

...

...

...

...

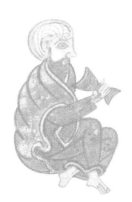

20 /..
...
...
...
...

20 /..
...
...
...
...

30

APRIL

20 /..
...
...
...
...

20 /..
...
...
...
...

20 /..
...
...
...
...

1

MAY

20 /..
..
..
..
..

20 /..
..
..
..
..

20 /..
..
..
..
..

20 /..
..
..
..
..

20 /..
..
..
..
..

20 /...
...
...
...
...

20 /...
...
...
...
...

20 /...
...
...
...
...

20 /...
...
...
...
...

20 /...
...
...
...
...

2

MAY

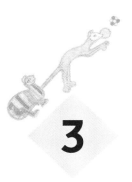

3

MAY

20 /..
..
..
..
..

20 /..
..
..
..
..

20 /..
..
..
..
..

20 /..
..
..
..
..

20 /..
..
..
..
..

20 /...
...
...
...
...

20 /...
...
...
...
...

20 /...
...
...
...
...

20 /...
...
...
...
...

20 /...
...
...
...
...

4

MAY

5

MAY

20 /

20 /

20 /

20 /

20 /

20 /

20 /

6

MAY

20 /

20 /

20 /

7

MAY

20 /...
...
...
...
...

20 /...
...
...
...
...

20 /...
...
...
...
...

20 /...
...
...
...
...

20 /...
...
...
...
...

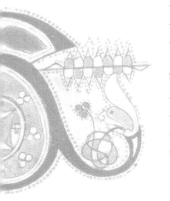

20 /..
..
..
..
..

20 /..
..
..
..
..

20 /..
..
..
..
..

20 /..
..
..
..
..

20 /..
..
..
..
..

8

MAY

9

MAY

20 /

20 /

20 /

20 /

20 /

20 /...
..
..
..
..

20 /...
..
..
..
..

20 /...
..
..
..
..

20 /...
..
..
..
..

20 /...
..
..
..
..

10

MAY

11

MAY

20 /...
...
...
...
...

20 /...
...
...
...
...

20 /...
...
...
...
...

20 /...
...
...
...
...

20 /...
...
...
...
...

20 /..
..
..
..
..

20 /..
..
..
..
..

20 /..
..
..
..
..

20 /..
..
..
..
..

20 /..
..
..
..
..

12

MAY

13

MAY

20 /...
...
...
...
...

20 /...
...
...
...
...

20 /...
...
...
...
...

20 /...
...
...
...
...

20 /...
...
...
...
...

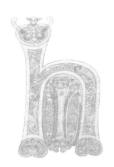

20 /..
..
..
..
..

20 /..
..
..
..
..

20 /..
..
..
..
..

20 /..
..
..
..
..

20 /..
..
..
..
..

14

MAY

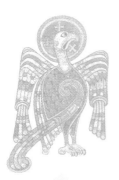

15

MAY

20 /...
...
...
...
...

20 /...
...
...
...
...

20 /...
...
...
...
...

20 /...
...
...
...
...

20 /...
...
...
...
...

20 /..
..
..
..
..

20 /..
..
..
..
..

20 /..
..
..
..
..

MAY

20 /..
..
..
..
..

20 /..
..
..
..
..

17

MAY

20 /

20 /

20 /

20 /

20 /

20 /...
...
...
...
...

20 /...
...
...
...
...

MAY

20 /...
...
...
...
...

20 /...
...
...
...
...

20 /...
...
...
...
...

19

MAY

20 /

20 /

20 /

20 /

20 /

20 / ..
..
..
..
..

20 / ..
..
..
..
..

20 / ..
..
..
..
..

20 / ..
..
..
..
..

20 / ..
..
..
..
..

20

MAY

21

MAY

20 /...
...
...
...
...
...

20 /...
...
...
...
...
...

20 /...
...
...
...
...
...

20 /...
...
...
...
...
...

20 /...
...
...
...
...
...

20 /...
..
..
..
..

20 /...
..
..
..
..

MAY

20 /...
..
..
..
..

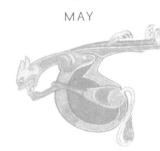

20 /...
..
..
..
..

20 /...
..
..
..
..

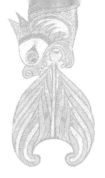

23

MAY

20 /...
...
...
...
...

20 /...
...
...
...
...

20 /...
...
...
...
...

20 /...
...
...
...
...

20 /...
...
...
...
...

20 / ..
..
..
..
..

20 / ..
..
..
..
..

24

MAY

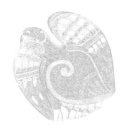

20 / ..
..
..
..
..

20 / ..
..
..
..
..

20 / ..
..
..
..
..

25

MAY

20 /

20 /

20 /

20 /

20 /

20 /...
...
...
...
...

20 /...
...
...
...
...

20 /...
...
...
...
...

20 /...
...
...
...
...

20 /...
...
...
...
...

26

MAY

27

MAY

20 / ...
...
...
...
...

20 / ...
...
...
...
...

20 / ...
...
...
...
...

20 / ...
...
...
...
...

20 / ...
...
...
...
...

20 /...
...
...
...
...

20 /...
...
...
...
...

28

MAY

20 /...
...
...
...
...

20 /...
...
...
...
...

20 /...
...
...
...
...

29

MAY

20 /...
...
...
...
...

20 /...
...
...
...
...

20 /...
...
...
...
...

20 /...
...
...
...
...

20 /...
...
...
...
...

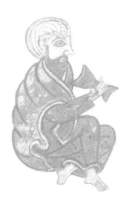

20 /..
..
..
..
..

20 /..
..
..
..
..

30

MAY

20 /..
..
..
..
..

20 /..
..
..
..
..

20 /..
..
..
..
..

31

MAY

20 /..
..
..
..
..

20 /..
..
..
..
..

20 /..
..
..
..
..

20 /..
..
..
..
..

20 /..
..
..
..
..

20 /..
..
..
..
..

20 /..
..
..
..
..

20 /..
..
..
..
..

20 /..
..
..
..
..

20 /..
..
..
..
..

1

JUNE

2

JUNE

20 /..
..
..
..
..

20 /..
..
..
..
..

20 /..
..
..
..
..

20 /..
..
..
..
..

20 /..
..
..
..
..

20 /..
..
..
..
..

20 /..
..
..
..
..

20 /..
..
..
..
..

20 /..
..
..
..
..

20 /..
..
..
..
..

3

JUNE

4

JUNE

20 /...

...

...

...

...

20 /...

...

...

...

...

20 /...

...

...

...

...

20 /...

...

...

...

...

20 /...

...

...

...

...

20 /...
...
...
...
...

20 /...
...
...
...
...

5

JUNE

20 /...
...
...
...
...

20 /...
...
...
...
...

20 /...
...
...
...
...

6

JUNE

20 /...
...
...
...
...
...

20 /...
...
...
...
...
...

20 /...
...
...
...
...
...

20 /...
...
...
...
...
...

20 /...
...
...
...
...
...

20 /..
..
..
..
..

20 /..
..
..
..
..

20 /..
..
..
..
..

20 /..
..
..
..
..

20 /..
..
..
..
..

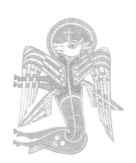

7

JUNE

8

JUNE

20 /

20 /

20 /

20 /

20 /

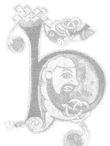

20 /..

..

..

..

..

20 /..

..

..

..

..

20 /..

..

..

..

..

20 /..

..

..

..

..

20 /..

..

..

..

..

9

JUNE

10

JUNE

20 /

20 /

20 /

20 /

20 /

20 /...
...
...
...
...

20 /...
...
...
...
...

20 /...
...
...
...
...

20 /...
...
...
...
...

20 /...
...
...
...
...

II

JUNE

12

JUNE

20 /...
...
...
...
...

20 /...
...
...
...
...

20 /...
...
...
...
...

20 /...
...
...
...
...

20 /...
...
...
...
...

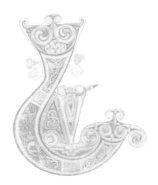

20 /...
...
...
...
...

20 /...
...
...
...
...

20 /...
...
...
...
...

20 /...
...
...
...
...

20 /...
...
...
...
...

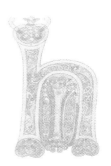

13

JUNE

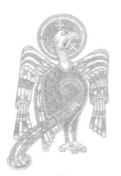

JUNE

20 /...
...
...
...
...

20 /...
...
...
...
...

20 /...
...
...
...
...

20 /...
...
...
...
...

20 /...
...
...
...
...

20 /..
..
..
..
..

20 /..
..
..
..
..

15

JUNE

20 /..
..
..
..
..

20 /..
..
..
..
..

20 /..
..
..
..
..

16

JUNE

20 /

20 /

20 /

20 /

20 /

20 /..

..

..

..

..

20 /..

..

..

..

..

17

JUNE

20 /..

..

..

..

..

20 /..

..

..

..

..

20 /..

..

..

..

..

18

JUNE

20 /

20 /

20 /

20 /

20 /

20 /..

...

...

...

...

20 /..

...

...

...

...

19

JUNE

20 /..

...

...

...

...

20 /..

...

...

...

...

20 /..

...

...

...

...

20

JUNE

20 /...
...
...
...
...

20 /...
...
...
...
...

20 /...
...
...
...
...

20 /...
...
...
...
...

20 /...
...
...
...
...

20 /...
..
..
..
..

20 /...
..
..
..
..

21

JUNE

20 /...
..
..
..
..

20 /...
..
..
..
..

20 /...
..
..
..
..

22

JUNE

20 /...
...
...
...
...

20 /...
...
...
...
...

20 /...
...
...
...
...

20 /...
...
...
...
...

20 /...
...
...
...
...

20 /...
...
...
...
...

20 /...
...
...
...
...

23

JUNE

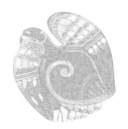

20 /...
...
...
...
...

20 /...
...
...
...
...

20 /...
...
...
...
...

24

JUNE

20 /

20 /

20 /

20 /

20 /

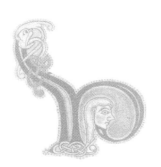

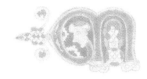

20 /...
...
...
...
...

20 /...
...
...
...
...

25

JUNE

20 /...
...
...
...
...

20 /...
...
...
...
...

20 /...
...
...
...
...

26

JUNE

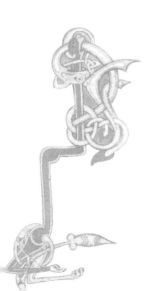

20 /

20 /

20 /

20 /

20 /

20 /..
..
..
..
..

20 /..
..
..
..
..

20 /..
..
..
..
..

20 /..
..
..
..
..

20 /..
..
..
..
..

27

JUNE

28

JUNE

20 /

· ·

· ·

· ·

· ·

20 /

· ·

· ·

· ·

· ·

20 /

· ·

· ·

· ·

· ·

20 /

· ·

· ·

· ·

· ·

20 /

· ·

· ·

· ·

· ·

20 /...
...
...
...
...

20 /...
...
...
...
...

20 /...
...
...
...
...

20 /...
...
...
...
...

20 /...
...
...
...
...

29

JUNE

30

JUNE

20 /..
..
..
..
..

20 /..
..
..
..
..

20 /..
..
..
..
..

20 /..
..
..
..
..

20 /..
..
..
..
..

20 /..

..

..

..

20 /..

..

..

..

20 /..

..

..

..

20 /..

..

..

..

20 /..

..

..

..

1

JULY

2

JULY

20 /...
..
..
..
..

20 /...
..
..
..
..

20 /...
..
..
..
..

20 /...
..
..
..
..

20 /...
..
..
..
..

20 /...
...
...
...
...

20 /...
...
...
...
...

20 /...
...
...
...
...

20 /...
...
...
...
...

20 /...
...
...
...
...

3

JULY

4

JULY

20 /..
...
...
...
...

20 /..
...
...
...
...

20 /..
...
...
...
...

20 /..
...
...
...
...

20 /..
...
...
...
...

20 /..

..

..

..

..

20 /..

..

..

..

..

5

JULY

20 /..

..

..

..

..

20 /..

..

..

..

..

20 /..

..

..

..

..

6

JULY

20 /..
..
..
..
..

20 /..
..
..
..
..

20 /..
..
..
..
..

20 /..
..
..
..
..

20 /..
..
..
..
..

20 /...
...
...
...
...

20 /...
...
...
...
...

20 /...
...
...
...
...

20 /...
...
...
...
...

20 /...
...
...
...
...

7

JULY

8

JULY

20 /

. .

. .

. .

. .

20 /

. .

. .

. .

. .

20 /

. .

. .

. .

. .

20 /

. .

. .

. .

. .

20 /

. .

. .

. .

. .

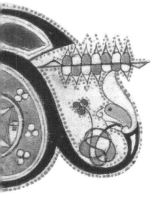

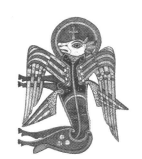

9

JULY

20 /..
..
..
..
..

20 /..
..
..
..
..

20 /..
..
..
..
..

20 /..
..
..
..
..

20 /..
..
..
..
..

10

JULY

20 /...
...
...
...
...

20 /...
...
...
...
...

20 /...
...
...
...
...

20 /...
...
...
...
...

20 /...
...
...
...
...

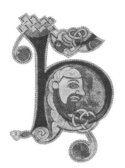

20 /...
...
...
...
...

20 /...
...
...
...
...

20 /...
...
...
...
...

20 /...
...
...
...
...

20 /...
...
...
...
...

11

JULY

12

JULY

20 /...
...
...
...
...

20 /...
...
...
...
...

20 /...
...
...
...
...

20 /...
...
...
...
...

20 /...
...
...
...
...

20 /...
..
..
..
..

20 /...
..
..
..
..

13

JULY

20 /...
..
..
..
..

20 /...
..
..
..
..

20 /...
..
..
..
..

14

JULY

20 /..

..

..

..

..

20 /..

..

..

..

..

20 /..

..

..

..

..

20 /..

..

..

..

..

20 /..

..

..

..

..

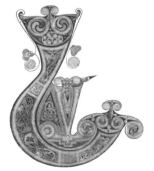

20 /...
...
...
...
...

20 /...
...
...
...
...

20 /...
...
...
...
...

20 /...
...
...
...
...

20 /...
...
...
...
...

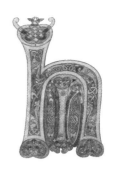

15

JULY

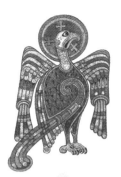

16

20 /..

..

..

..

..

20 /..

..

..

..

..

20 /..

..

..

..

..

20 /..

..

..

..

..

20 /..

..

..

..

..

20 /..
..
..
..
..

20 /..
..
..
..
..

17

JULY

20 /..
..
..
..
..

20 /..
..
..
..
..

20 /..
..
..
..
..

18

JULY

20 /...
...
...
...
...

20 /...
...
...
...
...

20 /...
...
...
...
...

20 /...
...
...
...
...

20 /...
...
...
...
...

20 /...
...
...
...
...

20 /...
...
...
...
...

20 /...
...
...
...
...

20 /...
...
...
...
...

20 /...
...
...
...
...

19

JULY

20

JULY

20 /..
...
...
...
...

20 /..
...
...
...
...

20 /..
...
...
...
...

20 /..
...
...
...
...

20 /..
...
...
...
...

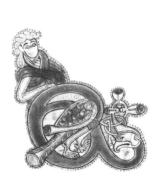

20 /...
...
...
...
...

20 /...
...
...
...
...

20 /...
...
...
...
...

20 /...
...
...
...
...

20 /...
...
...
...
...

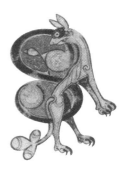

21

JULY

22

JULY

20 / ...
...
...
...
...

20 / ...
...
...
...
...

20 / ...
...
...
...
...

20 / ...
...
...
...
...

20 / ...
...
...
...
...

20 /..
...
...
...
...

20 /..
...
...
...
...

23

JULY

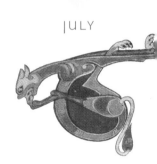

20 /..
...
...
...
...

20 /..
...
...
...
...

20 /..
...
...
...
...

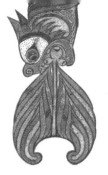

24

JULY

20 /..
..
..
..
..

20 /..
..
..
..
..

20 /..
..
..
..
..

20 /..
..
..
..
..

20 /..
..
..
..
..

20 /..

..

..

..

..

20 /..

..

..

..

..

25

JULY

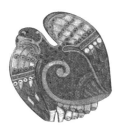

20 /..

..

..

..

..

20 /..

..

..

..

..

20 /..

..

..

..

..

26

JULY

20 / ..
..
..
..
..

20 / ..
..
..
..
..

20 / ..
..
..
..
..

20 / ..
..
..
..
..

20 / ..
..
..
..
..

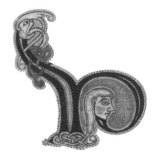

20 /..

...

...

...

...

20 /..

...

...

...

...

20 /..

...

...

...

...

20 /..

...

...

...

...

20 /..

...

...

...

...

27

JULY

28

JULY

20 /

20 /

20 /

20 /

20 /

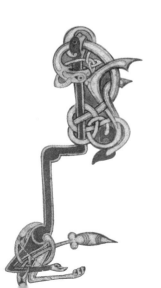

20 /..
...
...
...
...

20 /..
...
...
...
...

29

JULY

20 /..
...
...
...
...

20 /..
...
...
...
...

20 /..
...
...
...
...

30

JULY

20 /...
...
...
...
...

20 /...
...
...
...
...

20 /...
...
...
...
...

20 /...
...
...
...
...

20 /...
...
...
...
...

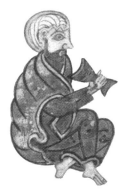

20 /..
..
..
..
..

20 /..
..
..
..
..

20 /..
..
..
..
..

20 /..
..
..
..
..

20 /..
..
..
..
..

31

JULY

1

AUGUST

20 /...
...
...
...
...

20 /...
...
...
...
...

20 /...
...
...
...
...

20 /...
...
...
...
...

20 /...
...
...
...
...

20 /

20 /

20 /

20 /

20 /

2

AUGUST

3

AUGUST

20 /...
...
...
...
...

20 /...
...
...
...
...

20 /...
...
...
...
...

20 /...
...
...
...
...

20 /...
...
...
...
...

20 /...

...

...

...

...

20 /...

...

...

...

...

20 /...

...

...

...

...

20 /...

...

...

...

...

20 /...

...

...

...

...

4

AUGUST

5

AUGUST

20 / ...
...
...
...
...

20 / ...
...
...
...
...

20 / ...
...
...
...
...

20 / ...
...
...
...
...

20 / ...
...
...
...
...

20 /..

..

..

..

..

20 /..

..

..

..

..

20 /..

..

..

..

..

20 /..

..

..

..

..

20 /..

..

..

..

..

6

AUGUST

7

AUGUST

20 /...
...
...
...
...

20 /...
...
...
...
...

20 /...
...
...
...
...

20 /...
...
...
...
...

20 /...
...
...
...
...

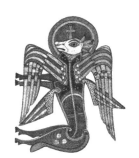

20 /...
...
...
...
...

20 /...
...
...
...
...

8

AUGUST

20 /...
...
...
...
...

20 /...
...
...
...
...

20 /...
...
...
...
...

9

AUGUST

20 /...
...
...
...
...

20 /...
...
...
...
...

20 /...
...
...
...
...

20 /...
...
...
...
...

20 /...
...
...
...
...

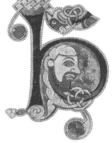

20 /..
..
..
..
..

20 /..
..
..
..
..

10

AUGUST

20 /..
..
..
..
..

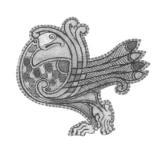

20 /..
..
..
..
..

20 /..
..
..
..
..

AUGUST

20 /...
..
..
..
..

20 /...
..
..
..
..

20 /...
..
..
..
..

20 /...
..
..
..
..

20 /...
..
..
..
..

20 /..

..

..

..

..

20 /..

..

..

..

..

12

AUGUST

20 /..

..

..

..

..

20 /..

..

..

..

..

20 /..

..

..

..

..

13

AUGUST

20 /...
..
..
..
..

20 /...
..
..
..
..

20 /...
..
..
..
..

20 /...
..
..
..
..

20 /...
..
..
..
..

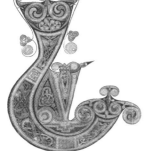

20 /...
...
...
...
...

20 /...
...
...
...
...

20 /...
...
...
...
...

20 /...
...
...
...
...

20 /...
...
...
...
...

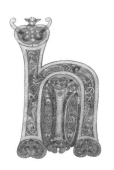

14

AUGUST

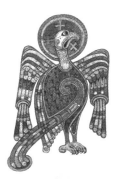

15

AUGUST

20 /...
...
...
...
...

20 /...
...
...
...
...

20 /...
...
...
...
...

20 /...
...
...
...
...

20 /...
...
...
...
...

20 /..
..
..
..
..

20 /..
..
..
..
..

20 /..
..
..
..
..

20 /..
..
..
..
..

20 /..
..
..
..
..

16

AUGUST

17

AUGUST

20 /..
..
..
..
..

20 /..
..
..
..
..

20 /..
..
..
..
..

20 /..
..
..
..
..

20 /..
..
..
..
..

20 /...
...
...
...
...

20 /...
...
...
...
...

18

AUGUST

20 /...
...
...
...
...

20 /...
...
...
...
...

20 /...
...
...
...
...

19

AUGUST

20 /...
...
...
...
...

20 /...
...
...
...
...

20 /...
...
...
...
...

20 /...
...
...
...
...

20 /...
...
...
...
...

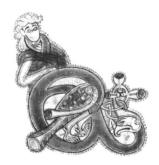

20 /...
...
...
...
...

20 /...
...
...
...
...

20 /...
...
...
...
...

20 /...
...
...
...
...

20 /...
...
...
...
...

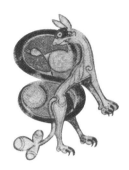

20

AUGUST

21

AUGUST

20 /

20 /

20 /

20 /

20 /

20 /..

..

..

..

..

20 /..

..

..

..

..

20 /..

..

..

..

..

20 /..

..

..

..

..

20 /..

..

..

..

..

22

AUGUST

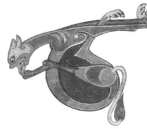

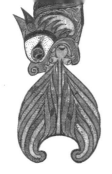

23

AUGUST

20 /..
..
..
..
..

20 /..
..
..
..
..

20 /..
..
..
..
..

20 /..
..
..
..
..

20 /..
..
..
..
..

20 / ...

...

...

...

...

20 / ...

...

...

...

...

24

AUGUST

20 / ...

...

...

...

...

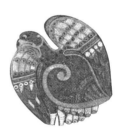

20 / ...

...

...

...

...

20 / ...

...

...

...

...

25

AUGUST

20 /..
..
..
..
..

20 /..
..
..
..
..

20 /..
..
..
..
..

20 /..
..
..
..
..

20 /..
..
..
..
..

20 /...
...
...
...
...

20 /...
...
...
...
...

20 /...
...
...
...
...

20 /...
...
...
...
...

20 /...
...
...
...
...

26

AUGUST

27

AUGUST

20 /...
...
...
...
...

20 /...
...
...
...
...

20 /...
...
...
...
...

20 /...
...
...
...
...

20 /...
...
...
...
...

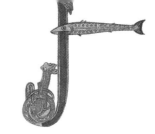

20 /..
..
..
..
..

20 /..
..
..
..
..

20 /..
..
..
..
..

20 /..
..
..
..
..

20 /..
..
..
..
..

28

AUGUST

29

AUGUST

20 /..
..
..
..
..

20 /..
..
..
..
..

20 /..
..
..
..
..

20 /..
..
..
..
..

20 /..
..
..
..
..

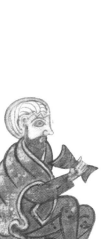

20 /...

...

...

...

...

20 /...

...

...

...

...

30

AUGUST

20 /...

...

...

...

...

20 /...

...

...

...

...

20 /...

...

...

...

...

31

AUGUST

20 /..
...
...
...
...

20 /..
...
...
...
...

20 /..
...
...
...
...

20 /..
...
...
...
...

20 /..
...
...
...
...

20 /

20 /

1

SEPTEMBER

20 /

20 /

20 /

2

SEPTEMBER

20 /...
...
...
...
...

20 /...
...
...
...
...

20 /...
...
...
...
...

20 /...
...
...
...
...

20 /...
...
...
...
...

20 /..
..
..
..
..

20 /..
..
..
..
..

3

SEPTEMBER

20 /..
..
..
..
..

20 /..
..
..
..
..

20 /..
..
..
..
..

4

SEPTEMBER

20 /...
...
...
...
...

20 /...
...
...
...
...

20 /...
...
...
...
...

20 /...
...
...
...
...

20 /...
...
...
...
...

20 /...
...
...
...
...

20 /...
...
...
...
...

5

SEPTEMBER

20 /...
...
...
...
...

20 /...
...
...
...
...

20 /...
...
...
...
...

6

SEPTEMBER

20 /..

20 /..

20 /..

20 /..

20 /..

20 /..
..
..
..
..

20 /..
..
..
..
..

20 /..
..
..
..
..

20 /..
..
..
..
..

20 /..
..
..
..
..

7

SEPTEMBER

8

SEPTEMBER

20 /...
..
..
..
..

20 /...
..
..
..
..

20 /...
..
..
..
..

20 /...
..
..
..
..

20 /...
..
..
..
..

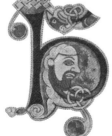

20 /...

20 /...

9

SEPTEMBER

20 /...

20 /...

20 /...

10

SEPTEMBER

20 /

20 /

20 /

20 /

20 /

20 /...

...

...

...

...

20 /...

...

...

...

...

20 /...

...

...

...

...

20 /...

...

...

...

...

20 /...

...

...

...

...

11

SEPTEMBER

12

SEPTEMBER

20 /..
...
...
...
...

20 /..
...
...
...
...

20 /..
...
...
...
...

20 /..
...
...
...
...

20 /..
...
...
...
...

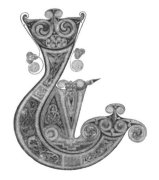

20 /...
...
...
...
...

20 /...
...
...
...
...

20 /...
...
...
...
...

20 /...
...
...
...
...

20 /...
...
...
...
...

13

SEPTEMBER

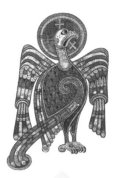

14

SEPTEMBER

20 /...
...
...
...
...

20 /...
...
...
...
...

20 /...
...
...
...
...

20 /...
...
...
...
...

20 /...
...
...
...
...

20 /...
...
...
...
...

20 /...
...
...
...
...

15

SEPTEMBER

20 /...
...
...
...
...

20 /...
...
...
...
...

20 /...
...
...
...
...

16

SEPTEMBER

20 /...
...
...
...
...
...

20 /...
...
...
...
...
...

20 /...
...
...
...
...
...

20 /...
...
...
...
...
...

20 /...
...
...
...
...
...

20 /...
..
..
..
..

20 /...
..
..
..
..

17

SEPTEMBER

20 /...
..
..
..
..

20 /...
..
..
..
..

20 /...
..
..
..
..

18

SEPTEMBER

20 /..
...
...
...
...

20 /..
...
...
...
...

20 /..
...
...
...
...

20 /..
...
...
...
...

20 /..
...
...
...
...

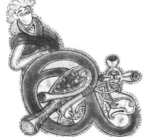

20 /...
...
...
...
...

20 /...
...
...
...
...

20 /...
...
...
...
...

20 /...
...
...
...
...

20 /...
...
...
...
...

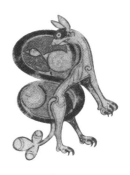

19

SEPTEMBER

20

SEPTEMBER

20 /...
...
...
...
...

20 /...
...
...
...
...

20 /...
...
...
...
...

20 /...
...
...
...
...

20 /...
...
...
...
...

20 /...
..
..
..
..

20 /...
..
..
..
..

21

SEPTEMBER

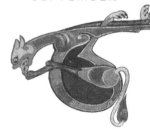

20 /...
..
..
..
..

20 /...
..
..
..
..

20 /...
..
..
..
..

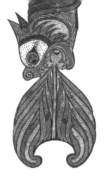

20 /..
...
...
...
...

20 /..
...
...
...
...

22

SEPTEMBER

20 /..
...
...
...
...

20 /..
...
...
...
...

20 /..
...
...
...
...

20 /..
..
..
..
..

20 /..
..
..
..
..

20 /..
..
..
..
..

20 /..
..
..
..
..

20 /..
..
..
..
..

23

SEPTEMBER

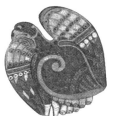

24

SEPTEMBER

20 /..
..
..
..
..

20 /..
..
..
..
..

20 /..
..
..
..
..

20 /..
..
..
..
..

20 /..
..
..
..
..

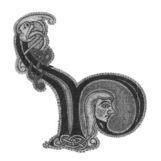

20 /..

...

...

...

...

20 /..

...

...

...

...

25

SEPTEMBER

20 /..

...

...

...

...

20 /..

...

...

...

...

20 /..

...

...

...

...

26

SEPTEMBER

20 /..

20 /..

20 /..

20 /..

20 /..

20 / ..
..
..
..
..
..

20 / ..
..
..
..
..
..

20 / ..
..
..
..
..
..

20 / ..
..
..
..
..
..

20 / ..
..
..
..
..
..

27

SEPTEMBER

28

SEPTEMBER

20 /...
...
...
...
...

20 /...
...
...
...
...

20 /...
...
...
...
...

20 /...
...
...
...
...

20 /...
...
...
...
...

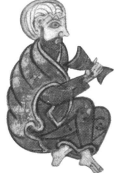

20 /...
..
..
..
..

20 /...
..
..
..
..

29

SEPTEMBER

20 /...
..
..
..
..

20 /...
..
..
..
..

20 /...
..
..
..
..

30

SEPTEMBER

20 /

20 /

20 /

20 /

20 /

20 /...
...
...
...
...

20 /...
...
...
...
...

20 /...
...
...
...
...

20 /...
...
...
...
...

20 /...
...
...
...
...

1

OCTOBER

2

OCTOBER

20 /..
...
...
...
...

20 /..
...
...
...
...

20 /..
...
...
...
...

20 /..
...
...
...
...

20 /..
...
...
...
...

20 / ...
...
...
...
...

20 / ...
...
...
...
...

3

OCTOBER

20 / ...
...
...
...
...

20 / ...
...
...
...
...

20 / ...
...
...
...
...

4

OCTOBER

20 /

20 /

20 /

20 /

20 /

20 /..
..
..
..
..

20 /..
..
..
..
..

5

OCTOBER

20 /..
..
..
..
..

20 /..
..
..
..
..

20 /..
..
..
..
..

6

OCTOBER

20 /..
..
..
..
..
..

20 /..
..
..
..
..
..

20 /..
..
..
..
..
..

20 /..
..
..
..
..
..

20 /..
..
..
..
..
..

20 /...
...
...
...
...

20 /...
...
...
...
...

20 /...
...
...
...
...

20 /...
...
...
...
...

20 /...
...
...
...
...

7

OCTOBER

8

OCTOBER

20 /...
...
...
...
...

20 /...
...
...
...
...

20 /...
...
...
...
...

20 /...
...
...
...
...

20 /...
...
...
...
...

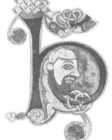

20 /...

...

...

...

...

20 /...

...

...

...

...

9

OCTOBER

20 /...

...

...

...

...

20 /...

...

...

...

...

20 /...

...

...

...

...

10

OCTOBER

20 /...
...
...
...
...

20 /...
...
...
...
...

20 /...
...
...
...
...

20 /...
...
...
...
...

20 /...
...
...
...
...

20 /..
...
...
...
...

20 /..
...
...
...
...

II

OCTOBER

20 /..
...
...
...
...

20 /..
...
...
...
...

20 /..
...
...
...
...

12

OCTOBER

20 /..
..
..
..
..

20 /..
..
..
..
..

20 /..
..
..
..
..

20 /..
..
..
..
..

20 /..
..
..
..
..

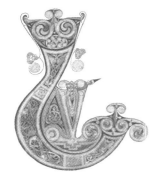

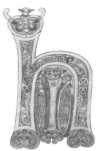

20 /...
..
..
..
..

20 /...
..
..
..
..

20 /...
..
..
..
..

20 /...
..
..
..
..

20 /...
..
..
..
..

13

OCTOBER

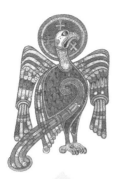

14

OCTOBER

20 /..
...
...
...
...

20 /..
...
...
...
...

20 /..
...
...
...
...

20 /..
...
...
...
...

20 /..
...
...
...
...

20 /..
..
..
..
..
..

20 /..
..
..
..
..
..

15

OCTOBER

20 /..
..
..
..
..
..

20 /..
..
..
..
..
..

20 /..
..
..
..
..
..

16

OCTOBER

20 /...
...
...
...
...

20 /...
...
...
...
...

20 /...
...
...
...
...

20 /...
...
...
...
...

20 /...
...
...
...
...

20 /...
...
...
...
...
...

20 /...
...
...
...
...
...

17

OCTOBER

20 /...
...
...
...
...
...

20 /...
...
...
...
...
...

20 /...
...
...
...
...
...

18

OCTOBER

20 /..
...
...
...
...

20 /..
...
...
...
...

20 /..
...
...
...
...

20 /..
...
...
...
...

20 /..
...
...
...
...

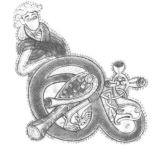

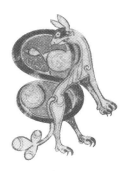

20 /..
...
...
...
...

20 /..
...
...
...
...

20 /..
...
...
...
...

19

OCTOBER

20 /..
...
...
...
...

20 /..
...
...
...
...

20

20 /

20 /

20 /

20 /

20 /

OCTOBER

20 /...
...
...
...
...

20 /...
...
...
...
...

20 /...
...
...
...
...

20 /...
...
...
...
...

20 /...
...
...
...

21

OCTOBER

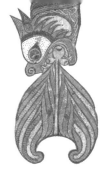

22

OCTOBER

20 /...

20 /...

20 /...

20 /...

20 /...

20 /...
..
..
..
..

20 /...
..
..
..
..

20 /...
..
..
..
..

20 /...
..
..
..
..

20 /...
..
..
..
..

23

OCTOBER

24

OCTOBER

20 /...
...
...
...
...
...

20 /...
...
...
...
...
...

20 /...
...
...
...
...
...

20 /...
...
...
...
...

20 /...
...
...
...
...

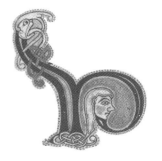

20 /...
...
...
...
...

20 /...
...
...
...
...

25

OCTOBER

20 /...
...
...
...
...

20 /...
...
...
...
...

20 /...
...
...
...
...

26

OCTOBER

20 /...
...
...
...
...

20 /...
...
...
...
...

20 /...
...
...
...
...

20 /...
...
...
...
...

20 /...
...
...
...
...

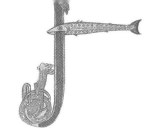

20 /..
..
..
..
..

20 /..
..
..
..
..

27

OCTOBER

20 /..
..
..
..
..

20 /..
..
..
..
..

20 /..
..
..
..
..

28

OCTOBER

20 /..
..
..
..
..

20 /..
..
..
..
..

20 /..
..
..
..
..

20 /..
..
..
..
..

20 /..
..
..
..
..

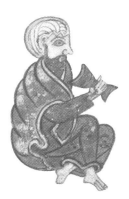

20 /...
...
...
...
...

20 /...
...
...
...
...

29

OCTOBER

20 /...
...
...
...
...

20 /...
...
...
...
...

20 /...
...
...
...
...

30

OCTOBER

20 /..
..
..
..
..

20 /..
..
..
..
..

20 /..
..
..
..
..

20 /..
..
..
..
..

20 /..
..
..
..
..

20 /..
...
...
...
...

20 /..
...
...
...
...

31

OCTOBER

20 /..
...
...
...
...

20 /..
...
...
...
...

20 /..
...
...
...
...

1

NOVEMBER

20 /..
..
..
..
..

20 /..
..
..
..
..

20 /..
..
..
..
..

20 /..
..
..
..
..

20 /..
..
..
..
..

20 / ..
...
...
...
...
...

20 / ..
...
...
...
...
...

20 / ..
...
...
...
...

20 / ..
...
...
...
...

20 / ..
...
...
...
...

2

NOVEMBER

3

NOVEMBER

20 / ...
...
...
...
...

20 / ...
...
...
...
...

20 / ...
...
...
...
...

20 / ...
...
...
...
...

20 / ...
...
...
...
...

20 /..

..

..

..

..

20 /..

..

..

..

..

4

NOVEMBER

20 /..

..

..

..

..

20 /..

..

..

..

..

20 /..

..

..

..

..

5

NOVEMBER

20 /..
...
...
...
...
...

20 /..
...
...
...
...
...

20 /..
...
...
...
...
...

20 /..
...
...
...
...
...

20 /..
...
...
...
...
...

20 /..
...
...
...
...

20 /..
...
...
...
...

6

NOVEMBER

20 /..
...
...
...
...

20 /..
...
...
...
...

20 /..
...
...
...
...

7

NOVEMBER

20 /...
...
...
...
...

20 /...
...
...
...
...

20 /...
...
...
...
...

20 /...
...
...
...
...

20 /...
...
...
...
...

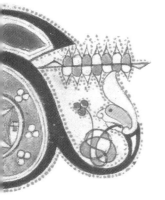

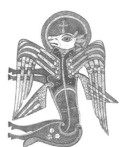

20 /...
..
..
..
..

20 /...
..
..
..
..

8

NOVEMBER

20 /...
..
..
..
..

20 /...
..
..
..
..

20 /...
..
..
..
..

9

NOVEMBER

20 /...
...
...
...
...
...

20 /...
...
...
...
...
...

20 /...
...
...
...
...
...

20 /...
...
...
...
...
...

20 /...
...
...
...
...

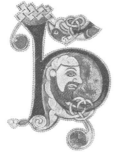

20 /...
...
...
...
...

20 /...
...
...
...
...

20 /...
...
...
...
...

20 /...
...
...
...
...

20 /...
...
...
...
...

10

NOVEMBER

NOVEMBER

20 /..
..
..
..
..
..

20 /..
..
..
..
..
..

20 /..
..
..
..
..
..

20 /..
..
..
..
..

20 /..
..
..
..
..

20 /...
..
..
..
..

20 /...
..
..
..
..

20 /...
..
..
..
..

20 /...
..
..
..
..

20 /...
..
..
..
..

12

NOVEMBER

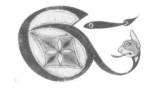

13

NOVEMBER

20 /...
...
...
...
...
...

20 /...
...
...
...
...
...

20 /...
...
...
...
...
...

20 /...
...
...
...
...

20 /...
...
...
...
...

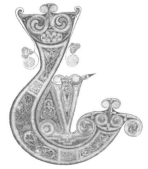

20 / ..

..

..

..

..

20 / ..

..

..

..

..

20 / ..

..

..

..

..

20 / ..

..

..

..

..

20 / ..

..

..

..

..

14

NOVEMBER

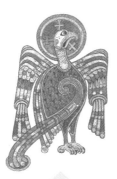

15

NOVEMBER

20 /...
...
...
...
...

20 /...
...
...
...
...

20 /...
...
...
...
...

20 /...
...
...
...
...

20 /...
...
...
...
...

20 /...
...
...
...
...

20 /...
...
...
...
...

16

NOVEMBER

20 /...
...
...
...
...

20 /...
...
...
...
...

20 /...
...
...
...
...

17

NOVEMBER

20 /
..
..
..
..
..

20 /
..
..
..
..
..

20 /
..
..
..
..
..

20 /
..
..
..
..
..

20 /
..
..
..
..
..

20 /...
...
...
...
...

20 /...
...
...
...
...

18

NOVEMBER

20 /...
...
...
...
...

20 /...
...
...
...
...

20 /...
...
...
...
...

19

NOVEMBER

20 /...

...

...

...

...

20 /...

...

...

...

...

20 /...

...

...

...

...

20 /...

...

...

...

...

20 /...

...

...

...

...

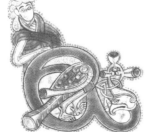

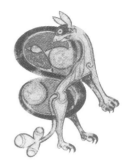

20 /...
...
...
...
...

20 /...
...
...
...
...

20 /...
...
...
...
...

20 /...
...
...
...
...

20 /...
...
...
...
...

20

NOVEMBER

21

NOVEMBER

20 /...
...
...
...
...

20 /...
...
...
...
...

20 /...
...
...
...
...

20 /...
...
...
...
...

20 /...
...
...
...
...

20 /..
...
...
...
...

20 /..
...
...
...
...

22

NOVEMBER

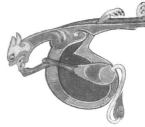

20 /..
...
...
...
...

20 /..
...
...
...
...

20 /..
...
...
...
...

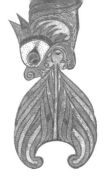

23

NOVEMBER

20 /...
...
...
...
...

20 /...
...
...
...
...

20 /...
...
...
...
...

20 /...
...
...
...
...

20 /...
...
...
...
...

20 /..

..

..

..

..

20 /..

..

..

..

..

24

NOVEMBER

20 /..

..

..

..

..

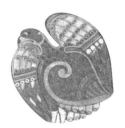

20 /..

..

..

..

..

20 /..

..

..

..

..

25

NOVEMBER

20 /..
...
...
...
...
...

20 /..
...
...
...
...
...

20 /..
...
...
...
...
...

20 /..
...
...
...
...

20 /..
...
...
...
...

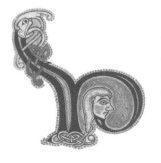

20 /...

...

...

...

...

20 /...

...

...

...

...

26

NOVEMBER

20 /...

...

...

...

...

20 /...

...

...

...

...

20 /...

...

...

...

...

27

NOVEMBER

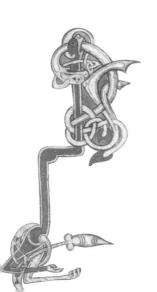

20 /...
...
...
...
...

20 /...
...
...
...
...

20 /...
...
...
...
...

20 /...
...
...
...
...

20 /...
...
...
...
...

20 /...
...
...
...
...

20 /...
...
...
...
...

20 /...
...
...
...
...

20 /...
...
...
...
...

20 /...
...
...
...
...

28

NOVEMBER

29

NOVEMBER

20 /..
..
..
..
..

20 /..
..
..
..
..

20 /..
..
..
..
..

20 /..
..
..
..
..

20 /..
..
..
..
..

20 /...
...
...
...
...

20 /...
...
...
...
...

30

NOVEMBER

20 /...
...
...
...
...

20 /...
...
...
...
...

20 /...
...
...
...
...

1

DECEMBER

20 /..
...
...
...
...

20 /..
...
...
...
...

20 /..
...
...
...
...

20 /..
...
...
...
...

20 /..
...
...
...
...

20 /...
...
...
...
...

20 /...
...
...
...
...

20 /...
...
...
...
...

20 /...
...
...
...
...

20 /...
...
...
...
...

2

DECEMBER

3

DECEMBER

20 /...
..
..
..
..

20 /...
..
..
..
..

20 /...
..
..
..
..

20 /...
..
..
..
..

20 /...
..
..
..
..

20 /. ...

...

...

...

...

20 /. ...

...

...

...

...

20 /. ...

...

...

...

...

20 /. ...

...

...

...

...

20 /. ...

...

...

...

...

4

DECEMBER

5

DECEMBER

20 /..
..
..
..
..

20 /..
..
..
..
..

20 /..
..
..
..
..

20 /..
..
..
..
..

20 /..
..
..
..
..

20 /...
...
...
...
...

20 /...
...
...
...
...

6

DECEMBER

20 /...
...
...
...
...

20 /...
...
...
...
...

20 /...
...
...
...
...

DECEMBER

20 /...
..
..
..
..

20 /...
..
..
..
..

20 /...
..
..
..
..

20 /...
..
..
..
..

20 /...
..
..
..

20 /...
...
...
...
...

20 /...
...
...
...
...

20 /...
...
...
...
...

20 /...
...
...
...
...

20 /...
...
...
...
...

8

DECEMBER

9

DECEMBER

20 /

20 /

20 /

20 /

20 /

20 / ...

...

...

...

...

20 / ...

...

...

...

...

10

DECEMBER

20 / ...

...

...

...

...

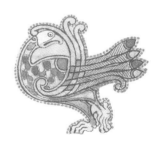

20 / ...

...

...

...

...

20 / ...

...

...

...

...

DECEMBER

20 / ..

20 / ..

20 / ..

20 / ..

20 / ..

20 /...
...
...
...
...

20 /...
...
...
...
...

12

DECEMBER

20 /...
...
...
...
...

20 /...
...
...
...
...

20 /...
...
...
...
...

13

DECEMBER

20 /...
...
...
...
...

20 /...
...
...
...
...

20 /...
...
...
...
...

20 /...
...
...
...
...

20 /...
...
...
...
...

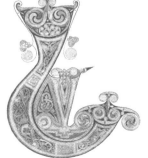

20 /...
...
...
...
...

20 /...
...
...
...
...

20 /...
...
...
...
...

20 /...
...
...
...
...

20 /...
...
...
...
...

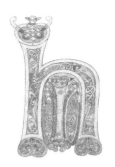

DECEMBER

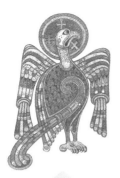

15

DECEMBER

20 /...
...
...
...
...

20 /...
...
...
...
...

20 /...
...
...
...
...

20 /...
...
...
...
...

20 /...
...
...
...
...

20 /..

...

...

...

...

20 /..

...

...

...

...

16

DECEMBER

20 /..

...

...

...

...

20 /..

...

...

...

...

20 /..

...

...

...

...

17

DECEMBER

20 /...
...
...
...
...

20 /...
...
...
...
...

20 /...
...
...
...
...

20 /...
...
...
...
...

20 /...
...
...
...
...

20 /...
..
..
..
..

20 /...
..
..
..
..

18

DECEMBER

20 /...
..
..
..
..

20 /...
..
..
..
..

20 /...
..
..
..
..

19

DECEMBER

20 /...
...
...
...
...

20 /...
...
...
...
...

20 /...
...
...
...
...

20 /...
...
...
...
...

20 /...
...
...
...
...

20 /..
...
...
...
...

20 /..
...
...
...
...

20

DECEMBER

20 /..
...
...
...
...

20 /..
...
...
...
...

20 /..
...
...
...
...

21

DECEMBER

20 /...
...
...
...
...

20 /...
...
...
...
...

20 /...
...
...
...
...

20 /...
...
...
...
...

20 /...
...
...
...
...

20　/..

20　/..

22

DECEMBER

20　/..

20　/..

20　/..

23

DECEMBER

20 / ...
..
..
..
..

20 / ...
..
..
..
..

20 / ...
..
..
..
..

20 / ...
..
..
..
..

20 / ...
..
..
..
..

20 /...
...
...
...
...

20 /...
...
...
...
...

24

DECEMBER

20 /...
...
...
...
...

20 /...
...
...
...
...

20 /...
...
...
...
...

25

DECEMBER

20 /...
...
...
...
...

20 /...
...
...
...
...

20 /...
...
...
...
...

20 /...
...
...
...
...

20 /...
...
...
...
...

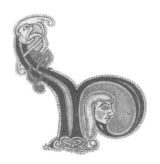

20 /..
..
..
..
..

20 /..
..
..
..
..

26

DECEMBER

20 /..
..
..
..
..

20 /..
..
..
..
..

20 /..
..
..
..
..

27

DECEMBER

20 /...
...
...
...
...

20 /...
...
...
...
...

20 /...
...
...
...
...

20 /...
...
...
...
...

20 /...
...
...
...
...

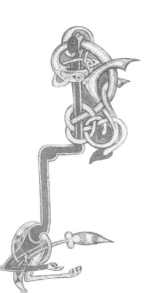

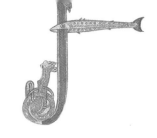

20 /...
...
...
...
...

20 /...
...
...
...
...

28

DECEMBER

20 /...
...
...
...
...

20 /...
...
...
...
...

20 /...
...
...
...
...

29

DECEMBER

20 /..
..
..
..
..

20 /..
..
..
..
..

20 /..
..
..
..
..

20 /..
..
..
..
..

20 /..
..
..
..
..

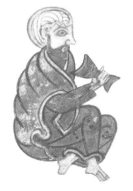

20 /...
...
...
...
...

20 /...
...
...
...
...

20 /...
...
...
...
...

20 /...
...
...
...
...

20 /...
...
...
...
...

30

DECEMBER

31

DECEMBER

20 /...
...
...
...
...

20 /...
...
...
...
...

20 /...
...
...
...
...

20 /...
...
...
...
...

20 /...
...
...
...
...